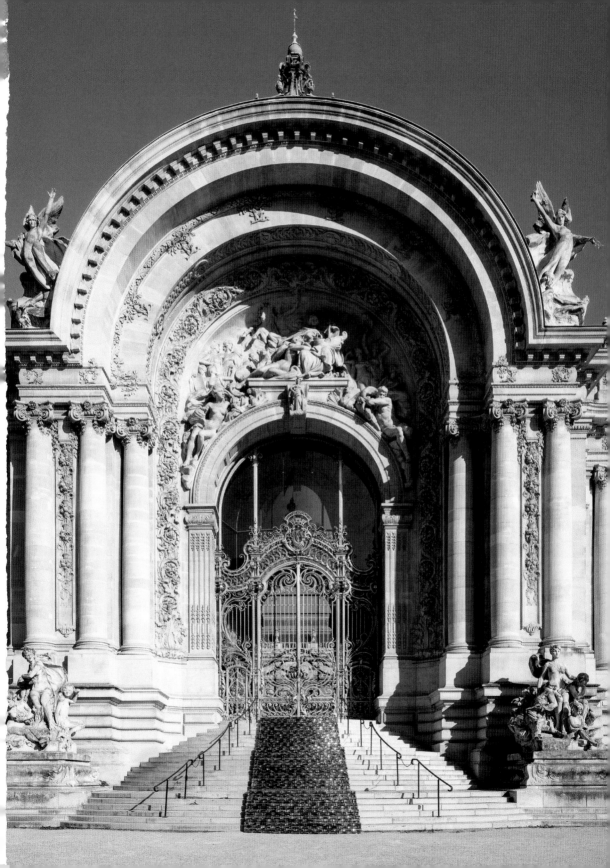

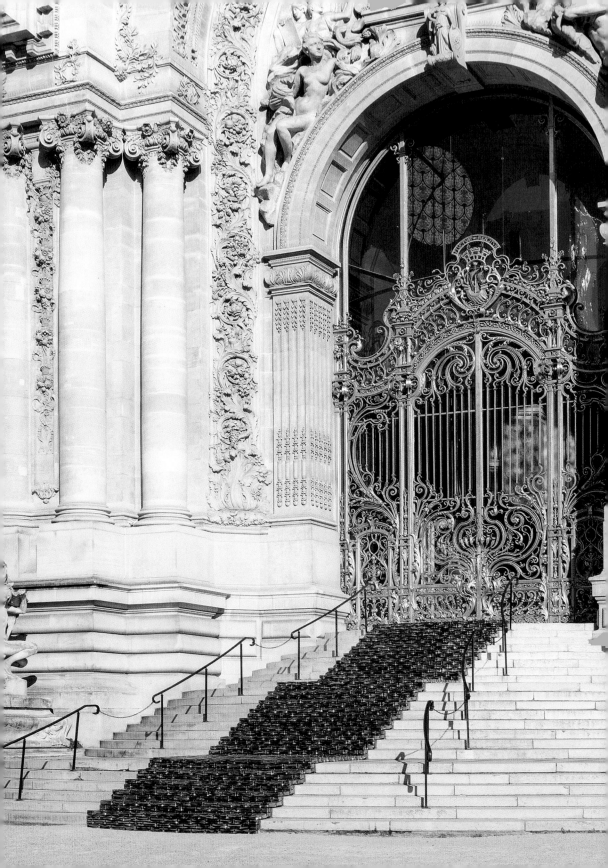

Jean-Michel Othoniel

Le Théorème de Narcisse

Petit Palais

Musée des Beaux-Arts
de la Ville de Paris

ACTES SUD | **PERROTIN**

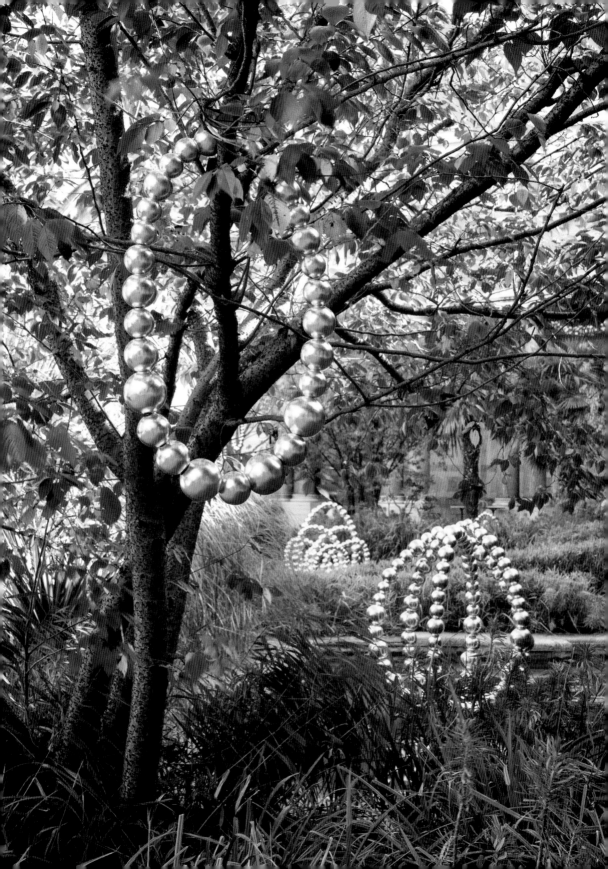

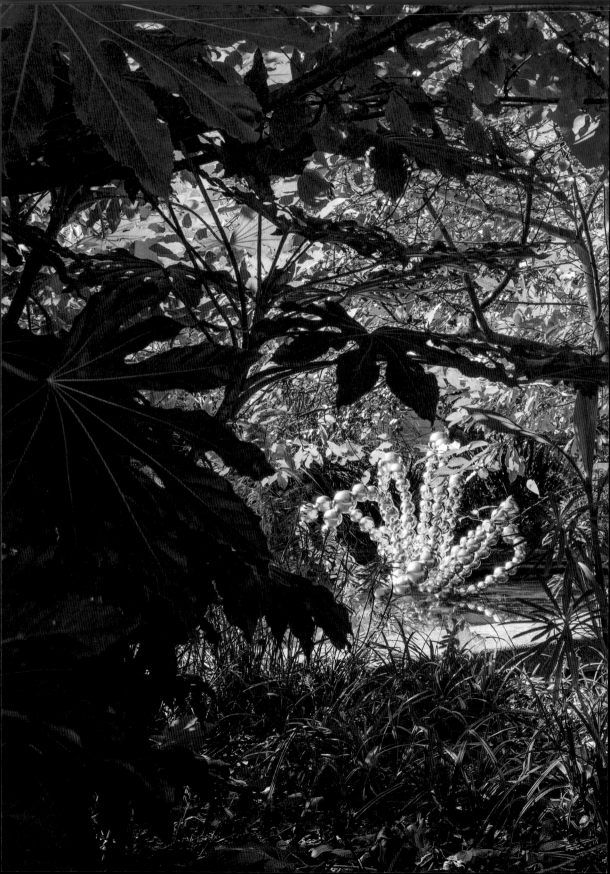

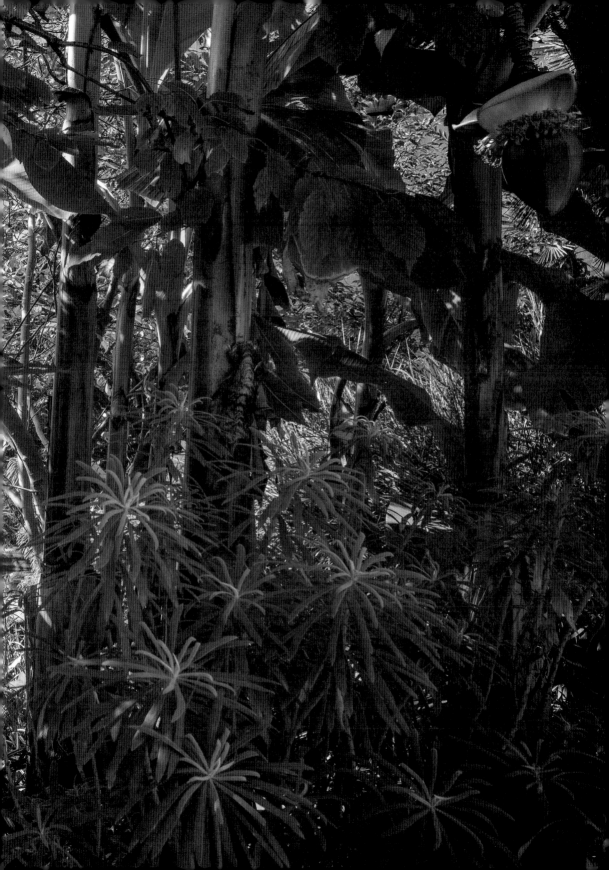

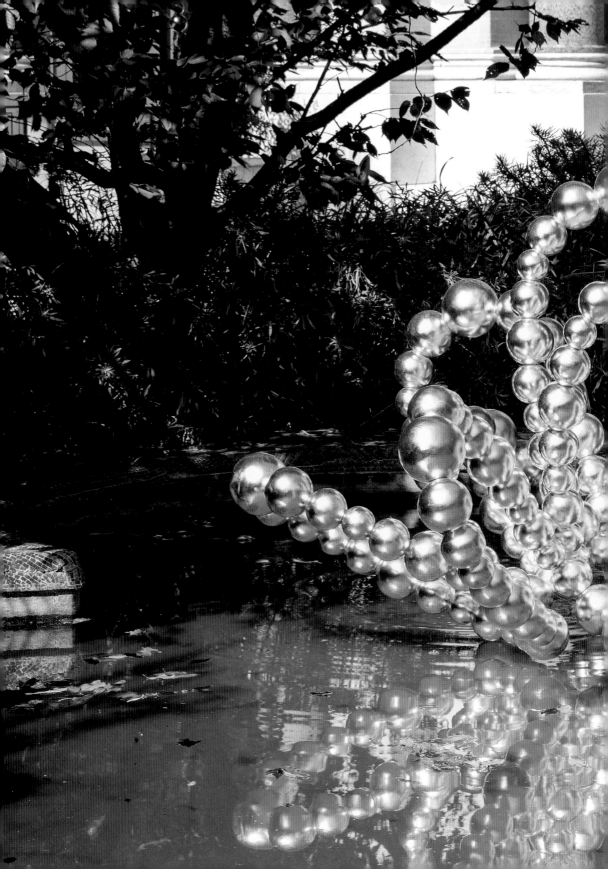

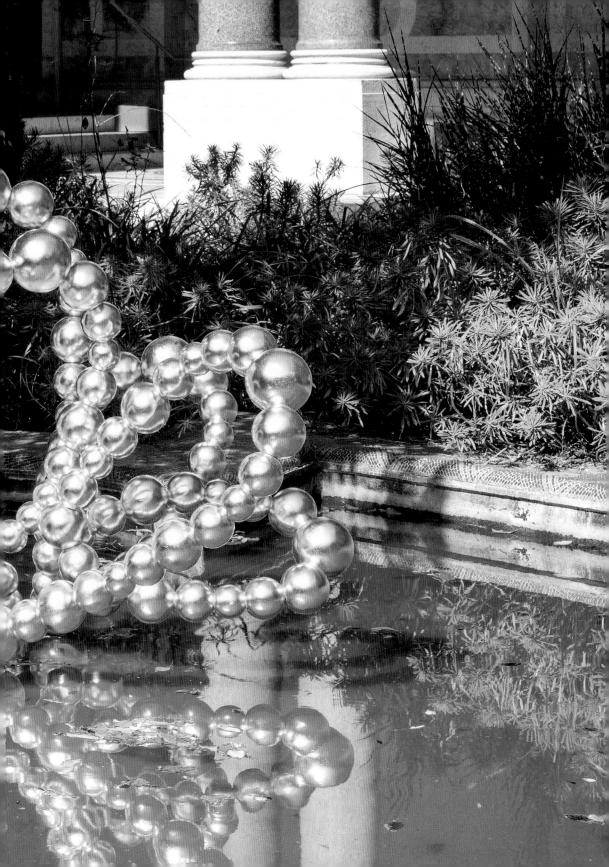

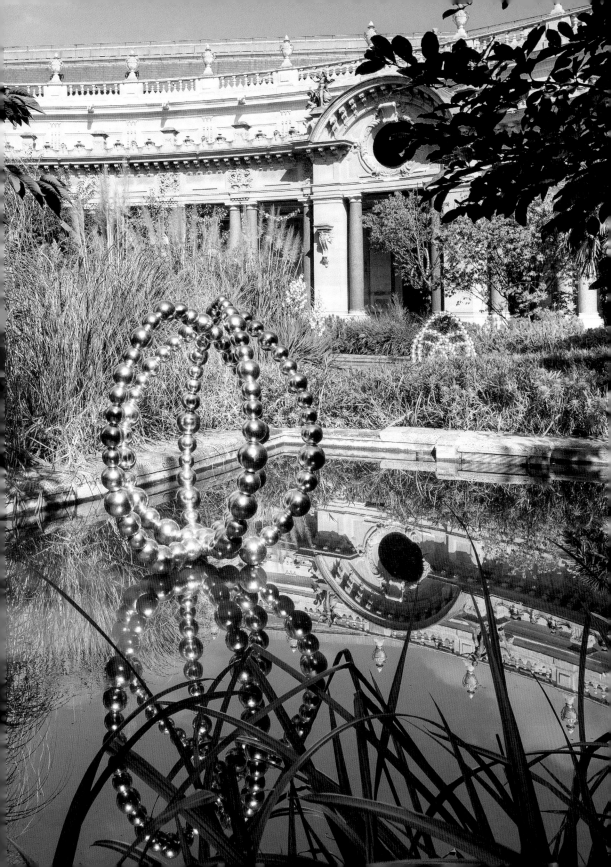

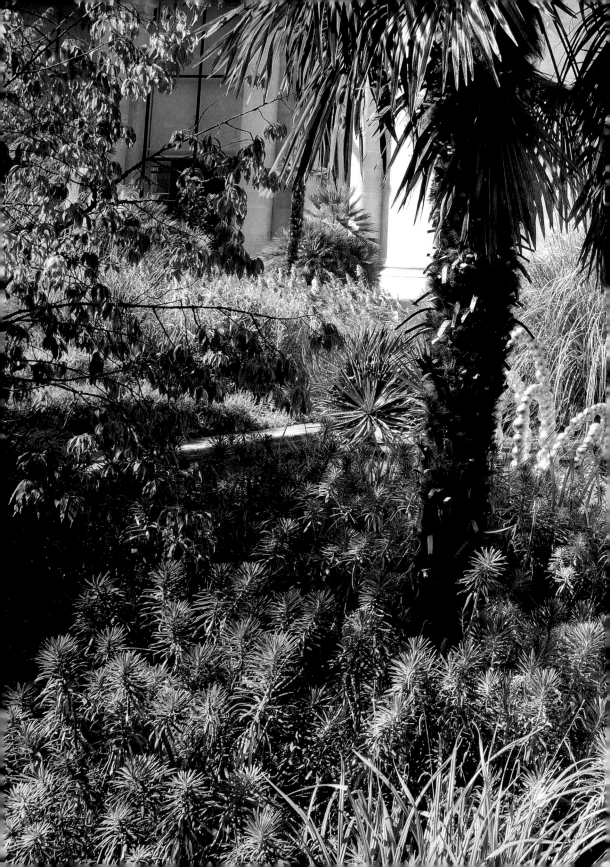

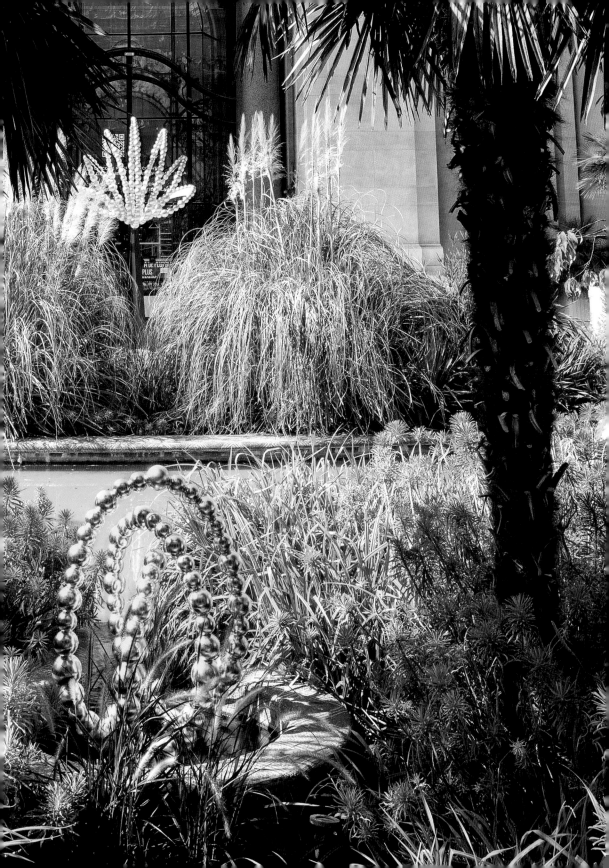

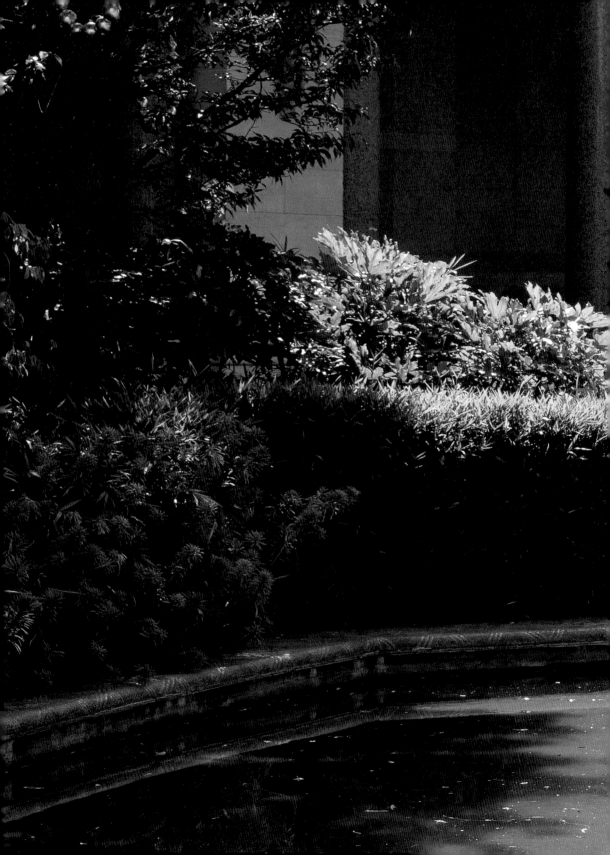

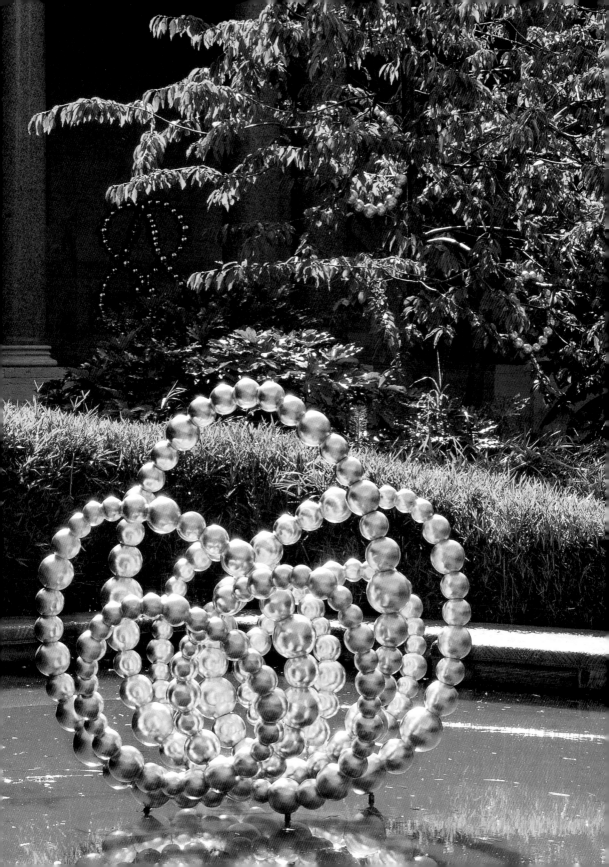

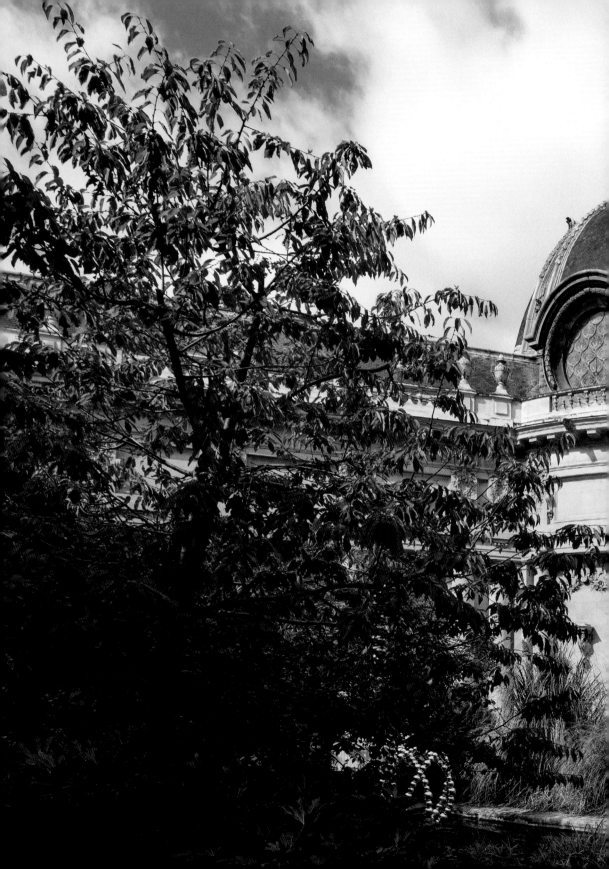

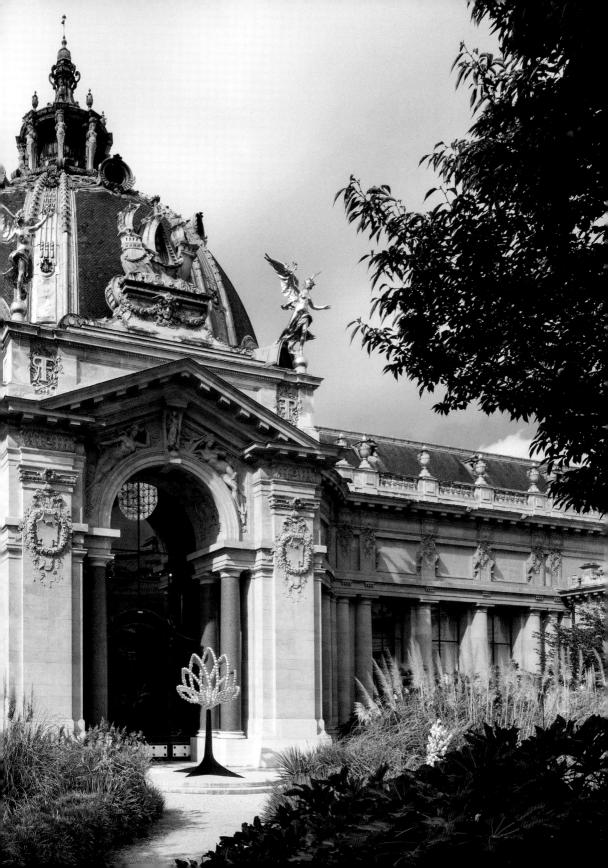

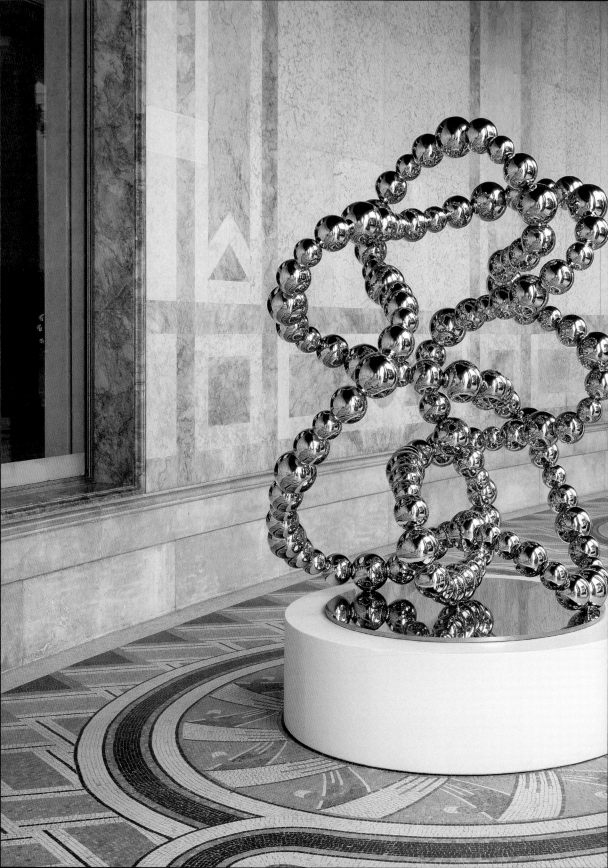

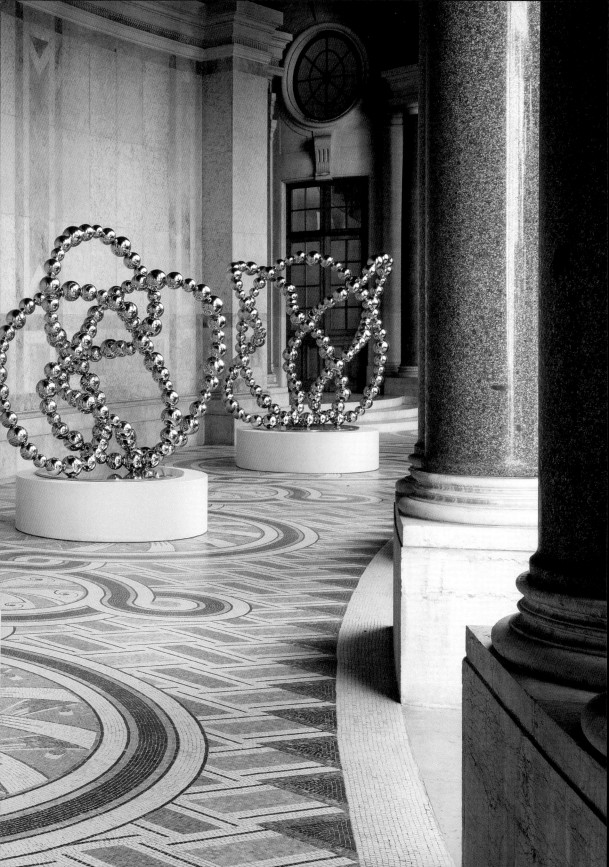

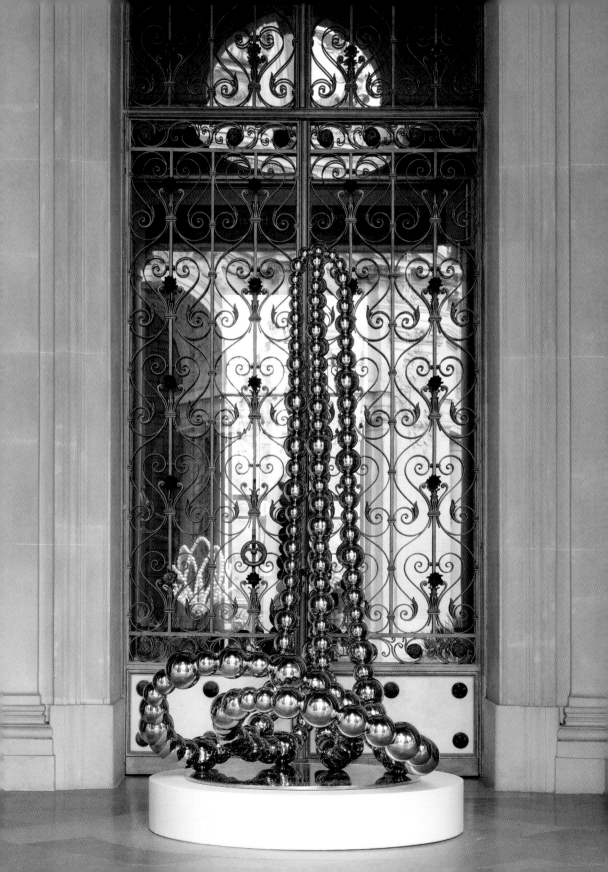

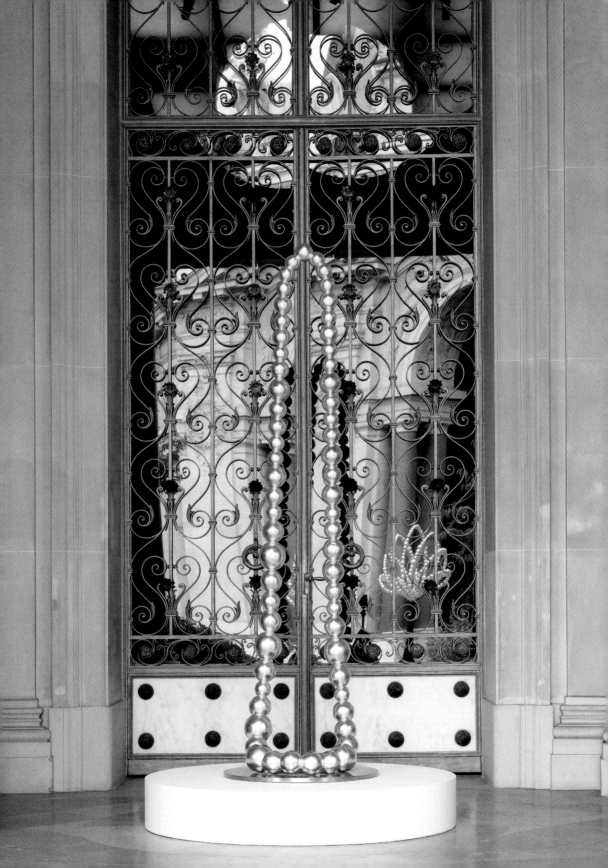

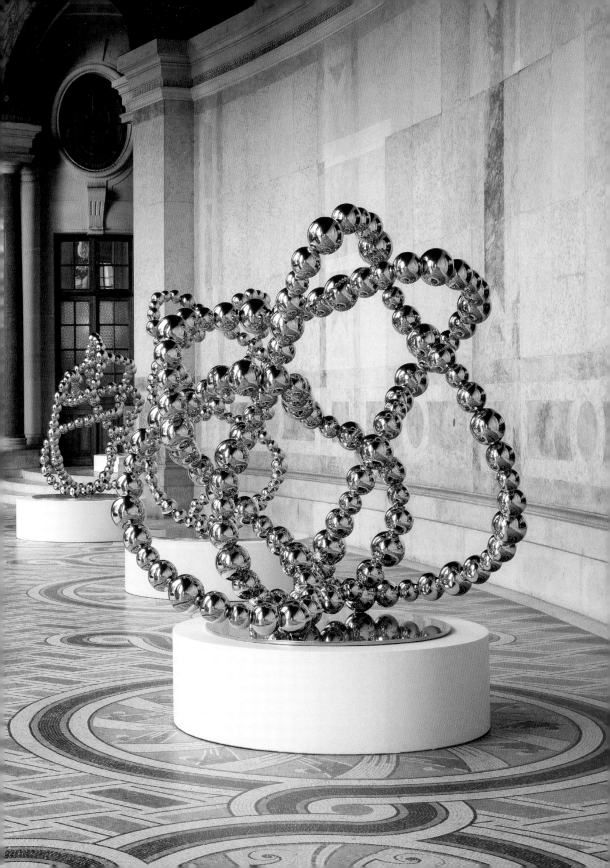

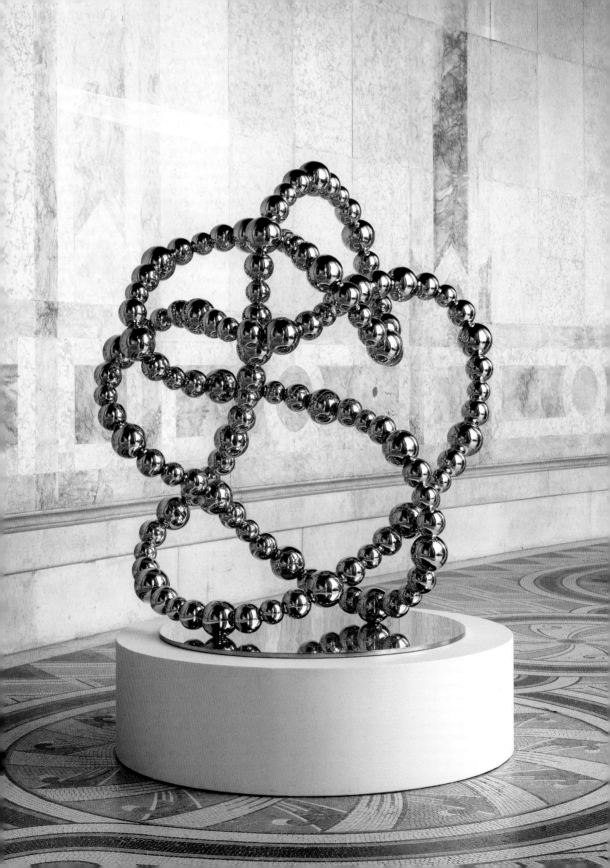

Les reflets infinis

Entretien avec Jean-Michel Othoniel et Christophe Leribault, directeur du Petit Palais-musée des Beaux-Arts de la Ville de Paris.

Christophe Leribault : Comment vous êtes-vous approprié l'espace du Petit Palais, qui est un lieu historique ?

Jean-Michel Othoniel : C'est le Petit Palais lui-même, son histoire et son jardin qui sont le fil conducteur de l'exposition.

Le bâtiment est construit autour d'un jardin, c'est un éden caché au centre de l'architecture. Inspiré par les ors du Petit Palais et les fleurs de son jardin, j'y ai installé des sculptures nouvelles ; œuvres miroirs reflétant les fresques du portique peintes par Paul Baudoüin, lotus monumentaux posés à la surface de l'eau des bassins pavés de mosaïques bleu et or, colliers d'or accrochés aux branches d'arbres venus d'Orient, perles érigées dans les niches du péristyle. La référence à l'eau-miroir se développe ailleurs : rivière de briques bleues qui coulent le long des marches de l'escalier d'honneur, ou bien se figent en lac miroitant, dans les profondeurs des salles du bas.

Mes œuvres dialoguent avec l'architecture, reflètent le bâtiment et son jardin. Le jardin 1900 est un lieu de découverte, d'utopie avec ses fleurs venues de pays lointains que les visiteurs venaient découvrir lors des grandes Expositions universelles. Cette végétation inquiétante a inspiré de nombreux écrivains, notamment Huysmans, qui, fasciné par ces fleurs nouvelles, invente dans *À rebours* un jardin de fleurs de

métal imitant les fleurs tropicales. Mes *Lotus d'or* posés sur l'eau ne sont pas si loin de cette vision immuable du jardin qui porte à la contemplation et au sacré.

C. L. : Vous avez souhaité marquer fortement l'entrée de ce parcours initiatique ?

J.-M. O. : Le seuil est un espace privilégié. L'œuvre *in situ* qui nous accueille est une rivière de mille briques bleues miroitées qui dévale le grand escalier du Palais, cascade dont la gaieté chante comme dans un conte. Elle est visible de jour comme de nuit, elle marque le début d'un chemin ; fraîche et claire, nous sommes amenés à la suivre. C'est une invitation au merveilleux, en elle se reflète l'extravagante grille en bronze doré dessinée par Charles Girault pour l'Exposition universelle de 1900.

C. L. : Vous poursuivez l'œuvre de Girault en introduisant dans le décor du Petit Palais une pièce qui restera dans les collections du musée, *La Couronne de la Nuit* ?

J.-M. O. : *La Couronne de la Nuit* vient d'une forêt du Nord de l'Europe, longtemps cette sculpture est restée cachée sous les chênes tricentenaires d'une futaie cathédrale. Aujourd'hui, telle une araignée de verre et de couleur, elle emplit la coupole immaculée de l'escalier nord, en écho à la coupole sud peinte par Maurice Denis. Elle nous invite à quitter sa lumière pour descendre l'escalier vers un univers plus obscur, accueillis par le funeste groupe d'Ugolin prêt à dévorer ses enfants, sculpté par un Carpeaux envoûté par l'*Enfer* de Dante.

C. L. : Que signifie le titre de l'exposition "Le Théorème de Narcisse", concept que vous avez inventé ? Comment revisitez-vous le mythe en lui apportant ce nouvel éclairage contemporain ?

J.-M. O. : Pour l'occasion, j'ai imaginé ce théorème de Narcisse, homme-fleur qui, en se reflétant lui-même, reflète le monde autour

de lui. En effet, comme le dit Gaston Bachelard dans *L'Eau et les Rêves*, "le narcissisme n'est pas toujours névrosant. Il joue aussi un rôle positif dans l'œuvre esthétique. La sublimation n'est pas toujours la négation d'un désir. Elle peut être une sublimation pour un idéal. Alors Narcisse ne dit plus : « Je m'aime tel que je suis », il dit : « Je suis tel que je m'aime. » Je suis avec effervescence parce que je m'aime avec ferveur. Je veux paraître, donc je dois augmenter ma parure. Ainsi la vie s'illustre, la vie se couvre d'images. La vie pousse ; elle transforme l'être ; la vie prend des blancheurs ; la vie fleurit ; l'imagination s'ouvre aux plus lointaines métaphores ; elle participe à la vie de toutes les fleurs. Avec cette dynamique florale, la vie réelle prend un nouvel essor. La vie réelle se porte mieux si on lui donne ses justes vacances d'irréalité."

C. L. : Vous évoquez Bachelard : de quelle façon vous a-t-il inspiré dans la conception de cette exposition ?

J.-M. O. : Deux autres citations de Bachelard résument à elles seules tout l'état d'esprit dans lequel je suis actuellement et mon désir de réorienter le miroir de Narcisse pour nous éclairer sur le monde.

"… L'absolu du reflet. En effet, il semble, en lisant certains poèmes, certains contes, que le reflet soit plus réel que le réel parce qu'il est plus pur. Comme la vie est un rêve dans un rêve, l'univers est un reflet dans un reflet ; l'univers est une image absolue."

"Le monde reflété est la conquête du calme. Superbe création qui ne demande que de l'inaction, qui ne demande qu'une attitude rêveuse, où l'on verra le monde se dessiner d'autant mieux qu'on rêvera immobile plus longtemps ! Un narcissisme cosmique qui transforme tous les êtres en fleurs et donne à toutes les fleurs la conscience de leur beauté."

La Grande Rivière de briques bleues qui se déploie dans le vaste espace d'exposition du bas est calme comme un lac, contrairement à la cascade de l'escalier qui, par son dynamisme à l'entrée de l'exposition,

nous a amenés à voir les œuvres dissimulées dans le jardin. Cette eau immobile a une valeur symbolique de miroir entre les mondes. Monde réel ou monde magique, c'est autour de ce grand œil tranquille que s'installe une poésie des reflets, vingt sculptures de verre aux reflets infinis sont suspendues au-dessus et entourent ce grand miroir de briques bleues.

C. L. : De nombreuses œuvres s'attachent en effet à un "jeu des briques de verre" : pouvez-vous nous expliquer ce dispositif et sa valeur symbolique ?

J.-M. O. : Dans les autres œuvres exposées, les nombreuses briques de verre venues d'Inde sont déclinées sous de multiples formes, rivières bleues posées au sol ou bas-reliefs accrochés au mur. Comme des partitions dessinées, les variations des briques colorées sont composées comme une polyphonie de petits pans de mur précieux accrochés aux cimaises du musée. Au fil des jours confinés durant l'année 2020, j'ai décliné la même trame dessinant les projets d'une série de bas-reliefs intitulés *Precious Stonewall* comme des tableaux bicolores ou des triptyques monochromes. Par ce jeu des briques de verre, je me reconnecte avec mes premières amours en art, le minimalisme et l'art conceptuel. Bien que travestie par les couleurs et la chatoyante matière du verre indien, chaque œuvre est rigoureusement unique, dessinée et composée selon une pratique méditative précise, quasiment spirituelle, imposée par les temps d'isolement et par la vie d'ermite menée durant le confinement. Ce fut pour moi l'occasion de revenir à mes fondamentaux : en effet, c'est au musée d'Art moderne de Saint-Étienne, à la fin des années 1970, que je me suis formé à l'art, notamment à travers les œuvres de Donald Judd et de Carl Andre. Outre certains titres qui évoquent clairement les événements de Stonewall en 1969 à New York, l'esthétique et l'engagement des années 1970 sont présents dans cette série de dix-neuf œuvres spécialement conçues pour l'exposition du Petit Palais.

C. L. : La brique de métal est un nouveau module dans votre travail?

J.-M. O. : L'*Agora*, grande construction de briques de métal, nous attend au bas de l'escalier intérieur. C'est une sculpture pénétrable comme une grotte, elle est née d'un projet rêvé à New York, celui de créer un espace de parole protégé dans la ville. Nouvelle agora où nous serions protégés des enregistrements et regards omniprésents que nous impose notre société nouvelle, cette œuvre refermée sur elle-même nous protège des agressions numériques. C'est un projet qui pourrait exister dans l'espace public à une échelle plus grande, je pense que seule l'œuvre d'art a encore aujourd'hui le pouvoir de nous abstraire du monde et de sa réalité.

C. L. : Vous parlez d'un projet de "réenchantement" : de quoi s'agit-il? D'une résistance à cette désillusion du réel?

J.-M. O. : Par cette exposition, j'ai voulu créer un lieu d'irréalité, d'enchantement, d'illusion, de libération de l'imagination, un lieu à la frontière du rêve qui nous permet, le temps de la visite, de résister à la désillusion du monde. Constitué de plus de soixante-dix œuvres nouvelles, "Le Théorème de Narcisse" est vraiment placé sous le signe du réenchantement et de la théorie des reflets que je développe depuis près de dix ans avec la complicité du mathématicien mexicain Aubin Arroyo et que je montre pour la première fois en France.

C. L. : Comment cette rencontre avec Aubin Arroyo a-t-elle influencé votre travail plastique?

J.-M. O. : Les nœuds sauvages, ces grandes sculptures suspendues ou posées sur socles, composées de dizaines de perles miroirs taillées, ont été réalisés durant presque dix années sous le regard mathématique d'Aubin Arroyo. Ce sont autant de nœuds borroméens qui nous reflètent et se reflètent eux-mêmes à l'infini. Ces œuvres complexes que j'ai dessinées ont été par la suite soufflées et taillées au millimètre près grâce à la virtuosité des artisans-verriers avec lesquels je collabore

depuis près de vingt ans. En 2013, grâce à notre rencontre *via* Internet, Aubin Arroyo m'a fait part de ses recherches scientifiques sur les nœuds sauvages et de sa théorie sur les reflets infinis. Il ne connaissait pas mon travail, mais les images virtuelles nées de ses formules mathématiques, calculées et analysées durant plus de quinze ans, ressemblaient étrangement aux images de mes sculptures. Nous avons donc échangé nos images et notre stupéfaction par Internet, lui vivant à Mexico et moi à Paris, puis nous avons voyagé pour nous rencontrer et construire un dialogue mêlant l'art et les mathématiques. Durant dix ans, nous avons réalisé de nombreuses expositions à l'étranger et participé à plusieurs colloques (Mexico, Buenos Aires, Montréal). Ces échanges scientifiques m'ont permis de faire évoluer les formes libres de mes sculptures vers une poésie plus universelle, de dompter les multiples réflexions du verre miroir, et surtout de passer du chaos au cosmos. C'est comme si les étoiles s'étaient alignées grâce à cette rencontre. Mes intuitions d'artiste ont trouvé un écho dans cette théorie mathématique complexe ; l'infiniment petit rejoint l'infiniment grand, comme si les reflets des perles les unes dans les autres répondaient à l'agencement des planètes.

C. L. : Lorsque les grilles du musée se referment à la tombée de la nuit, il faut donc imaginer ces sculptures restées seules dans ce jardin clos enfin libre de ne refléter que les étoiles…

Infinite Reflections

Christophe Leribault, director of the Petit Palais-Musée des Beaux-Arts de la Ville de Paris, interviews Jean-Michel Othoniel.

Christophe Leribault: How did you appropriate the space at the Petit Palais, which is a historic place?

Jean-Michel Othoniel: The common thread for the exhibition was the Petit Palais itself, with its history and its garden.

The building was constructed around a garden, an Eden hidden away at the heart of the architecture. I installed new sculptures here that were inspired by the Petit Palais's gold decoration and the garden's flowers. They are mirror works that reflect Paul Baudoüin's frescoes in the portico, monumental lotuses positioned on the surface of the water in the pools with their blue and gold mosaics, gold necklaces hanging from the branches of Oriental trees and pearls erected in the niches of the peristyle. References to water's mirroring effect can be found elsewhere, in a river of blue bricks that flows down the steps of the main staircase, and frozen in the shimmering lake in the downstairs rooms.

My works interact with the architecture, reflecting the building and its garden. The 1900 garden is a utopian place of discovery, with its flowers from distant lands that visitors came to see during the great Expositions Universelles. These disconcerting plants inspired numerous writers, notably Huysmans, who was fascinated by these new

flowers and who, in *À rebours*, invented a metal flower garden that imitated the tropical flowers. My *Golden Lotuses* placed on the water have something in common with this immutable vision of the garden that is conducive to contemplation and the sacred.

C. L.: You wanted to mark the entrance to this initiatory walk in a strong way.
J.-M. O.: The threshold is a special space. The in situ work that greets us is a river made up of a thousand blue shimmering bricks flowing down the Palais's large staircase, a cascade whose joyfulness sings like a tale. Visible during the day and at night, it marks the beginning of the path. Cool and bright, it invites us to follow it. It is an invitation to wonder; the gilt bronze metal gate designed by Charles Girault for the Exposition Universelle in 1900 is reflected in it.

C. L.: You have continued Girault's work with a room in the Petit Palais that will remain in the museum's collections, *The Crown of the Night*?
J.-M. O.: *The Crown of the Night* comes from a forest in northern Europe. For a long time, this sculpture remained under three-hundred-year-old oaks in a cathedral-like forest. Like a colourful glass spider, it now fills the undecorated cupola of the northern staircase, echoing the southern cupola painted by Maurice Denis. It invites us to leave its light and descend the staircase towards a darker world, where we are greeted by the macabre group featuring Ugolino about to devour his children, sculpted by a Carpeaux who was under the spell of Dante's *Inferno*.

C. L.: What is the meaning of the exhibition's title, 'The Narcissus Theorem', a concept you invented? How have you revisited the myth by giving it a new contemporary twist?
J.-M. O.: For the occasion, I imagined this theorem about Narcissus, the man-flower who, by reflecting himself, reflects the world around

him. As Gaston Bachelard said in his *Water and Dreams*, 'Narcissism does not always produce neuroses. It also plays a positive role in aesthetics and, by expeditious transposition, in a literary work. Sublimation is not always the denial of desire . . . It can be a sublimation for an ideal. Then Narcissus no longer says "I love myself as I am"; he says, "I am the way I love myself." I live exuberantly because I love myself fervently. I want to show up well, thus, I must increase my adornment. Thus, life takes on beauty; clothes itself in images, blooms, transforms being, takes on light. It flowers, and the imagination opens to the most distant metaphors. It participates in the life of every flower. With this floral dynamics, real life takes on a new surge upward. Real life is healthier if one gives it the holiday in unreality that is its due.'

C. L.: You mention Bachelard: how did he influence your conception of this exhibition?
J.-M. O.: Two other Bachelard quotes encapsulate my current mindset and my desire to redirect Narcissus' mirror in order to enlighten us about the world.
'Absolute reflection. In fact, it seems that, when reading certain poems and certain stories, the reflection is more real than reality because it is purer. Since life is a dream within a dream, the world is a reflection within a reflection; the universe is an absolute image.'
'The reflected world is the conquest of calmness. A superb creation that demands only inaction, that demands only a dreamlike attitude, in which you can see the world take form more clearly the longer you dream motionless. A cosmic narcissism that transforms all beings into flowers and gives all flowers consciousness of their beauty.'
The Great River of Blue Bricks in the large exhibition room downstairs is as calm as a lake, unlike the staircase cascade which, with its dynamic presence at the entrance to the exhibition, led us to see the works hidden in the garden. This still water has symbolic value as a mirror between worlds. Real world or magical world, this large

tranquil eye forms the centre for an arrangement of poetic reflections in the form of twenty glass suspended sculptures with infinite reflections, which surround this large mirror of blue bricks.

C. L.: Numerous works engage in an 'interplay with glass bricks': can you explain this system and its symbolic value?
J.-M. O.: In the other works on display, the numerous glass bricks from India are used in multiple forms, with blue rivers placed on the ground and bas-reliefs fixed to the wall. Like drawn musical scores, the variations in the coloured bricks compose a polyphony of precious little surfaces hung on the museum's walls. During the periods of lockdown in 2020, I used the same framework in my designs for a series of bas-reliefs called *Precious Stonewall*, which are like two-tone paintings or monochrome triptychs. Through the interplay of the glass bricks, I am reconnecting with my first loves in art, Minimalism and Conceptual Art. Distorted by the colours and the shimmering Indian glass, each work is rigorously unique, designed and composed in keeping with a precise meditative, almost spiritual practice, imposed by the periods of isolation and the hermitic lockdown life. For me this was an opportunity to get back to basics: I learnt about art at the Musée d'Art Moderne de Saint-Étienne in the late 1970s, in particular through the works of Donald Judd and Carl Andre. In addition to certain titles, which clearly evoke the Stonewall events in New York in 1969, the aesthetic and activism of the 1970s are present in this series of nineteen works created especially for the Petit Palais exhibition.

C. L.: Is the metal brick a new module in your work?
J.-M. O.: The *Agora*, a large structure made from metal bricks, awaits us at the foot of the indoor staircase. A penetrable sculpture like a cave, it grew out of a project dreamt up in New York for creating a protected space for speech in the city. In this new agora, we would be protected from the omnipresent recording and surveillance imposed by

our new society. Closed in on itself, this work protects us from digital attacks. It's a project that could exist in the public space on a larger scale. I think that only works of art now have the power to remove us from the world and its reality.

C. L.: You have spoken about a 're-enchantment' project: what is this? Is it about resisting the disillusion of reality?
J.-M. O.: Through this exhibition, I wanted to create a place of unreality, enchantment and illusion, freeing up the imagination. It is a place that's at the edge of dreams which allows us, during our visit, to resist the disillusion of the world. Consisting of more than seventy new works, 'The Narcissus Theorem' is actually centred on the theme of re-enchantment and the theory of reflections that I have been developing for nearly ten years with the Mexican mathematician Aubin Arroyo and that I'm presenting for the first time in France.

C. L.: How has this collaboration with Aubin Arroyo influenced your art?
J.-M. O.: The wild knots, those large sculptures that are suspended or placed on bases and made up of numerous carved mirror pearls, were made over a period of almost ten years under Aubin Arroyo's supervision. They are Borromean knots that endlessly reflect us and reflect each other. After I designed these complex works, they were blown and carved to within a millimetre thanks to the incredible skill of the master glassmakers with whom I've been working for nearly twenty years. In 2013, when we encountered each other on the Internet, Aubin Arroyo told me about his scientific research into wild knots and his theory about infinite reflections. He wasn't familiar with my work, but the virtual images that grew out of these mathematical formulas, calculated and analysed over fifteen years, were strangely reminiscent of pictures of my sculptures. So we shared our images and our astonishment with each other over the Internet, he in Mexico and me in

Paris, and then we travelled in order to meet each other and create a dialogue combining art and mathematics. For ten years, we worked on numerous exhibitions internationally and took part in several symposia (Mexico, Buenos Aires, Montreal). These scientific exchanges enabled me to modify my sculptures' free forms into something with a more universal poetry, to master the multiple reflections of mirror glass, and above all to go from chaos to cosmos. It's as if the stars had aligned thanks to this encounter. This complex mathematical theory echoed my artistic intuitions; the infinitely small came together with the infinitely big, as if the pearls' reflections of each other were a response to the arrangement of the planets.

C. L.: When the museum's metal gates close as night falls, these sculptures should be imagined remaining alone in this enclosed garden, free at last to reflect nothing but the stars.

Index des œuvres

Le jardin

Rivière bleue, 2021
Briques en verre bleu indien
Blue Indian glass bricks
12 x 280 x 2 000 cm

Collier or #1, 2021
Inox, feuille d'or
Stainless steel, gold leaf
91 x 50 x 10 cm

Collier or #2, 2021
Inox, feuille d'or
Stainless steel, gold leaf
95 x 50 x 10 cm

Collier or #3, 2021
Inox, feuille d'or
Stainless steel, gold leaf
93 x 50 x 10 cm

Collier or #4, 2021
Inox, feuille d'or
Stainless steel, gold leaf
90 x 50 x 10 cm

Collier or #5, 2021
Inox, feuille d'or
Stainless steel, gold leaf
90 x 50 x 10 cm

Collier or #6, 2021
Inox, feuille d'or
Stainless steel, gold leaf
76 x 47 x 10 cm

Collier or #7, 2021
Inox, feuille d'or
Stainless steel, gold leaf
75 x 47 x 10 cm

Collier or #8, 2021
Inox, feuille d'or
Stainless steel, gold leaf
73 x 47 x 10 cm

Collier or #9, 2021
Inox, feuille d'or
Stainless steel, gold leaf
75 x 47 x 10 cm

Collier or #10, 2021
Inox, feuille d'or

Stainless steel, gold leaf
70 x 47 x 10 cm

Collier or #11, 2021
Inox, feuille d'or
Stainless steel, gold leaf
60 x 40 x 10 cm

Collier or #12, 2021
Inox, feuille d'or
Stainless steel, gold leaf
60 x 40 x 10 cm

Collier or #13, 2021
Inox, feuille d'or
Stainless steel, gold leaf
58 x 40 x 10 cm

Gold Rose, 2021
Inox, feuille d'or
Stainless steel, gold leaf
120 x 180 x 190 cm

Gold Lotus, 2021
Inox, feuille d'or
Stainless steel, gold leaf
142 x 135 x 122 cm

Bouton de rose (Rosebud),
2021
Inox, feuille d'or
Stainless steel, gold leaf
111 x 75 x 78 cm

Gold Lotus, 2019
Inox, feuille d'or
Stainless steel, gold leaf
150 x 160 x 145 cm

Gold Lotus, 2015
Acier, fonte d'aluminium,
feuille d'or, peinture
Steel, aluminium alloy, gold
leaf, paint
425 x 300 x 300 cm

Nœud miroir, 2021
Inox
Stainless steel
210 x 160 x 125 cm

The Knot of the Real, 2021
Inox
Stainless steel
200 x 210 x 145 cm

Nœud miroir, 2021
Inox
Stainless steel
210 x 170 x 120 cm

Collier autoporté miroir,
2021
Inox
Stainless steel
292 x 148 x 250 cm

Collier or, 2014
Aluminium, feuille d'or,
inox
Aluminium, gold leaf,
stainless steel
280 x 80 x 80 cm
Collection privée
Private collection

The Knot of the Imaginary,
2021
Inox
Stainless steel
180 x 165 x 135 cm

Le Nœud de Babel, 2021
Inox
Stainless steel
195 x 130 x 125 cm

Nœud miroir, 2021
Inox
Stainless steel
200 x 225 x 125 cm

La Couronne de la Nuit,
2008
Verre miroité, acier
Mirrored glass, steel
415 x 315 x 290 cm

La grotte de Narcisse

Rivière bleue, 2021
Briques en verre bleu indien
Blue Indian glass bricks
12 x 1 452 x 550 cm

Nœud sauvage, 2019
Verre miroité vert, inox
Green mirrored glass,
stainless steel
90 x 90 x 90 cm

Nœud sauvage, 2019
Verre miroité ambre, inox
Amber mirrored glass,
stainless steel
90 x 90 x 90 cm

Amber Lotus (#1) Knot, 2016
Verre miroité ambre, inox
Amber mirrored glass,
stainless steel
130 x 130 x 130 cm

Nœud sauvage, 2021
Verre miroité rose, inox
Pink mirrored glass,
stainless steel
90 x 90 x 90 cm

Nœud sauvage, 2021
Inox
Stainless steel
90 x 90 x 65 cm

Nœud RSI, 2019
Verre miroité noir et rouge,
inox
Black and red mirrored
glass, stainless steel
72 x 65 x 35 cm

Purple Lotus (#3) Knot, 2015
Verre miroité violet, inox
Violet mirrored glass,
stainless steel
142 x 135 x 122 cm

Nœud sauvage, 2021
Verre miroité gris, inox
Grey mirrored glass,
stainless steel
100 x 90 x 65 cm

Nœud sauvage, 2021
Verre miroité bleu, inox
Blue mirrored glass,
stainless steel
90 x 90 x 90 cm

Blue Knot, 2019
Verre miroité bleu, inox
Blue mirrored glass,
stainless steel
130 x 150 x 75 cm

Ranunculaceae Knot, 2019
Verre miroité vert, inox
Green mirrored glass,
stainless steel
70 x 40 x 70 cm

Nœud Versailles, 2019
Verre miroité jaune, inox
Yellow mirrored glass,
stainless steel
90 x 85 x 60 cm

Mon cœur serré, 2019
Verre miroité violet, inox
Violet mirrored glass,
stainless steel
145 x 150 x 70 cm

Precious Stonewall (#11), 2021
Verre miroité jaune et vert
indien, bois
Yellow and green Indian
mirrored glass, wood
33 x 32 x 22 cm

Precious Stonewall (#1), 2021
Verre miroité vert et bleu
indien, bois
Green and blue Indian
mirrored glass, wood
33 x 32 x 22 cm

Precious Stonewall (#2),
2021
Verre miroité vert et
émeraude indien, bois
Green and emerald Indian
mirrored glass, wood
33 x 32 x 22 cm

Precious Stonewall (#3),
2021
Verre miroité bleu et rose
indien, bois
Blue and pink Indian
mirrored glass, wood
33 x 32 x 22 cm

Precious Stonewall (#4),
2021
Verre miroité rose et fuchsia
indien, bois
Pink and fuchsia Indian
mirrored glass, wood
33 x 32 x 22 cm

Precious Stonewall (#5), 2021
Verre miroité gris et ambre
indien, bois
Grey and amber Indian

mirrored glass, wood
33 x 32 x 22 cm

Precious Stonewall (#6), 2021
Verre miroité émeraude et
gris indien, bois
Emerald and grey Indian
mirrored glass, wood
33 x 32 x 22 cm

Precious Stonewall (#7), 2021
Verre miroité émeraude et
bleu indien, bois
Emerald and blue Indian
mirrored glass, wood
33 x 32 x 22 cm

Precious Stonewall (#8), 2021
Verre miroité gris et cobalt
indien, bois
Grey and cobalt Indian
mirrored glass, wood
33 x 32 x 22 cm

Precious Stonewall (#9), 2021
Verre miroité bleu et ambre
indien, bois
Blue and amber Indian
mirrored glass, wood
33 x 32 x 22 cm

Precious Stonewall (#12), 2021
Verre miroité ambre et bleu
indien, bois
Amber and blue Indian
mirrored glass, wood
33 x 32 x 22 cm

Precious Stonewall (#10), 2021
Verre miroité rose et ambre
indien, bois
Pink and amber Indian
mirrored glass, wood
33 x 32 x 22 cm

The Knot of the Real, 2012
Verre miroité noir et gris,
inox
Black and grey mirrored
glass, stainless steel
200 x 210 x 145 cm
Collection privée
Private collection

Nœud gris dégradé miroir,
2012
Verre miroité gris, inox
Grey mirrored glass,
stainless steel
130 x 150 x 100 cm

The Knot of the Imaginary,
2019
Verre miroité ambre, inox
Amber mirrored glass,
stainless steel
180 x 165 x 135 cm

Nœud rose miroir, 2014
Verre miroité rose, inox
Pink mirrored glass,
stainless steel
200 x 225 x 125 cm

Nœud sauvage, 2021
Verre miroité bleu, inox
Blue mirrored glass, stainless
steel
90 x 90 x 90 cm

Nœud sauvage, 2021
Verre miroité violet, inox
Violet mirrored glass,
stainless steel
90 x 90 x 90 cm Ø 650 cm

Nœud autoporté, 2016
Verre miroité noir, inox
Black mirrored glass,
stainless steel
90 x 90 x 55 cm

The Knot of Shame #1, 2017
Peinture sur toile, encre sur
feuille d'or blanc
Paint on canvas, ink on
white gold leaf
140 x 105 x 5,5 cm

The Knot of Shame #2, 2017
Peinture sur toile, encre sur
feuille d'or blanc
Paint on canvas, ink on
white gold leaf
140 x 105 x 5,5 cm

The Knot of Shame #3, 2017
Peinture sur toile, encre sur
feuille d'or blanc
Paint on canvas, ink on
white gold leaf
140 x 105 x 5,5 cm

The Knot of Shame #4, 2017
Peinture sur toile, encre sur
feuille d'or blanc
Paint on canvas, ink on
white gold leaf
140 x 105 x 5,5 cm

Agora, 2019
Inox
Stainless steel
300 x 430 x 370 cm

Precious Stonewall, 2018
Verre miroité bleu indien,
bois
Blue Indian mirrored glass,
wood
183 x 120 x 22 cm

Precious Stonewall, 2012
Verre miroité ambre indien,
bois
Amber Indian mirrored
glass, wood
79 x 55 x 22 cm

Precious Stonewall, 2021
Verre miroité fuchsia indien,
bois
Fuchsia Indian mirrored
glass, wood
79 x 55 x 22 cm

Precious Stonewall, 2021
Verre miroité bleu indien,
bois
Blue Indian mirrored glass,
wood
79 x 55 x 22 cm

Precious Stonewall, 2019
Verre miroité jaune indien,
bois
Yellow Indian mirrored
glass, wood
46 x 33 x 22 cm

Precious Stonewall, 2021
Verre miroité vert clair
indien, bois
Light green Indian mirrored
glass, wood
46 x 33 x 22 cm

Precious Stonewall, 2021
Verre miroité rose indien,
bois
Pink Indian mirrored glass,
wood
46 x 33 x 22 cm

Kiku, 2021
Verre miroité violet, inox
Violet mirrored glass,
stainless steel
45 x 49 x 47 cm

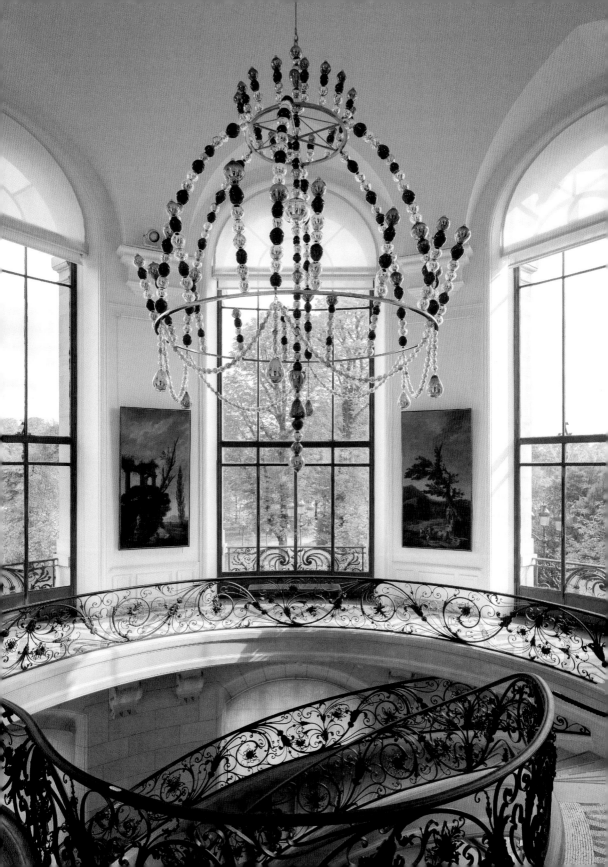

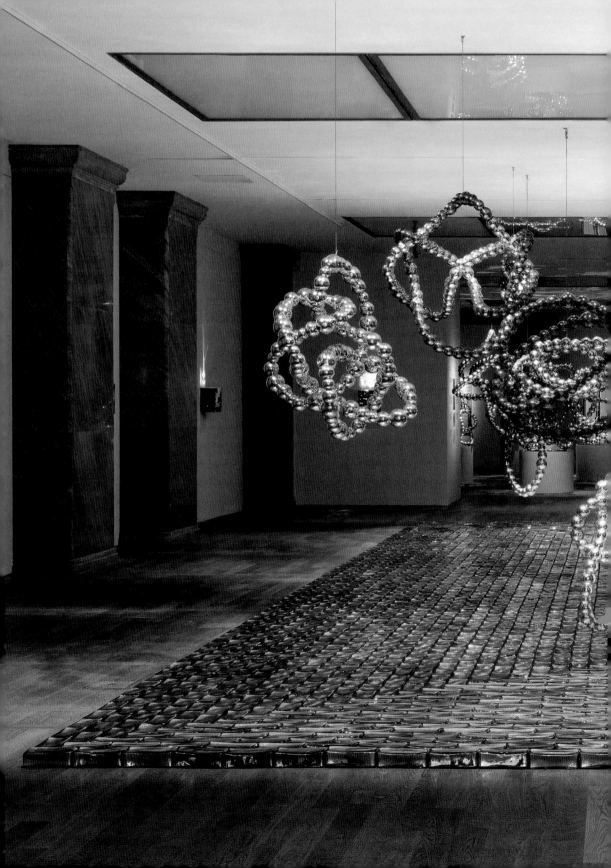

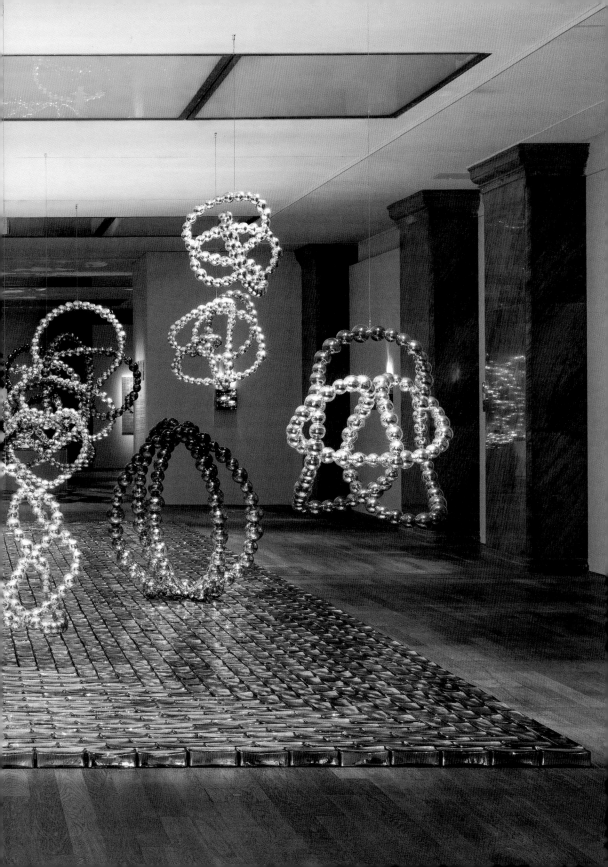

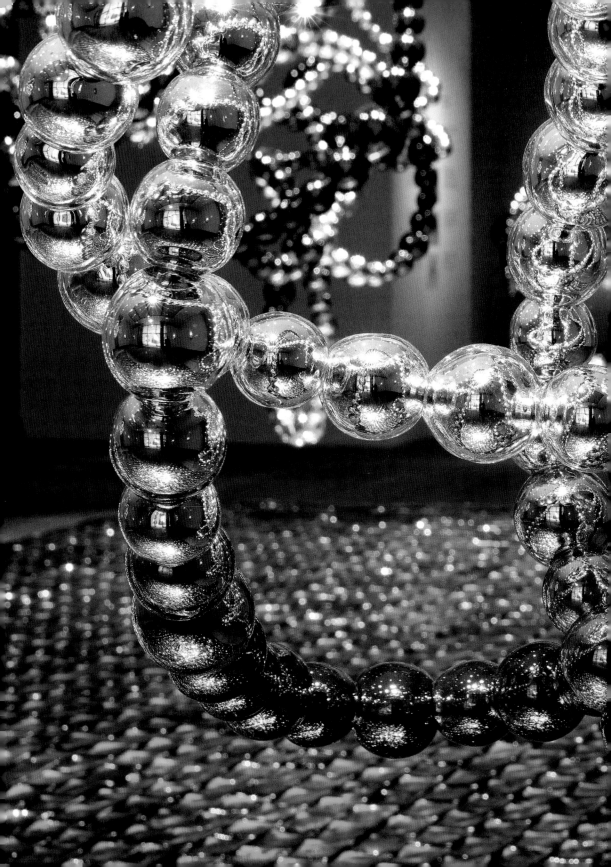

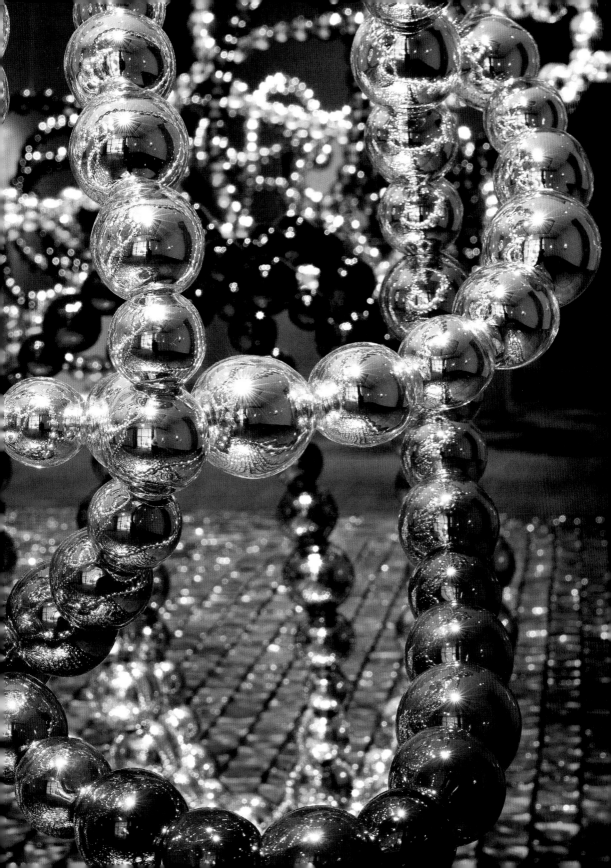

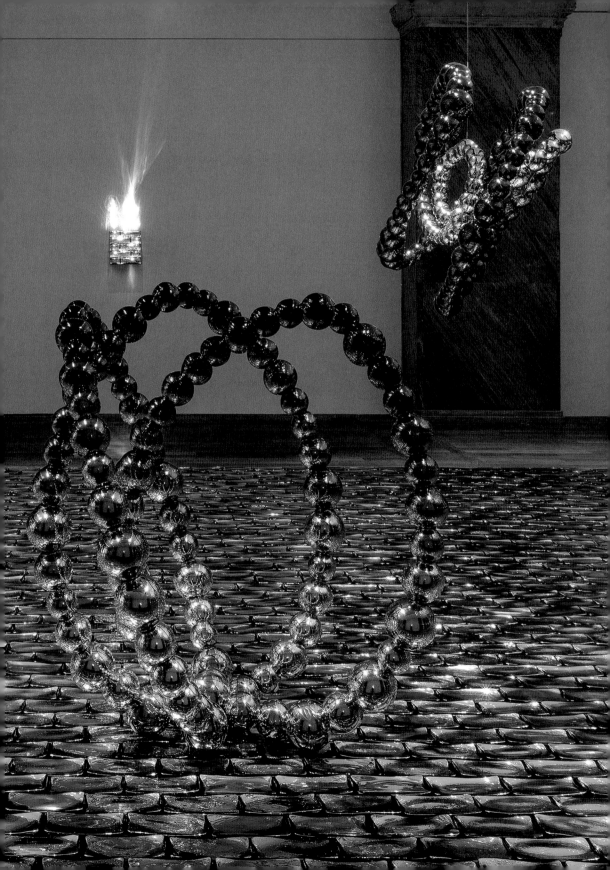

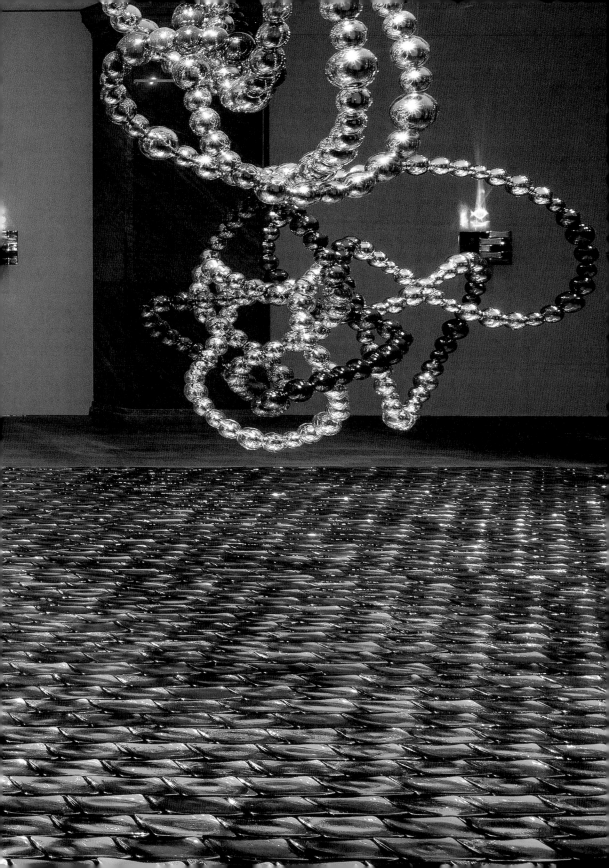

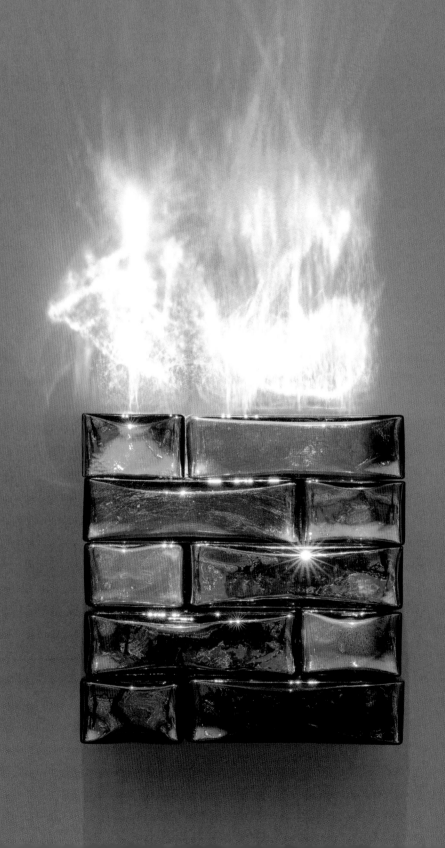

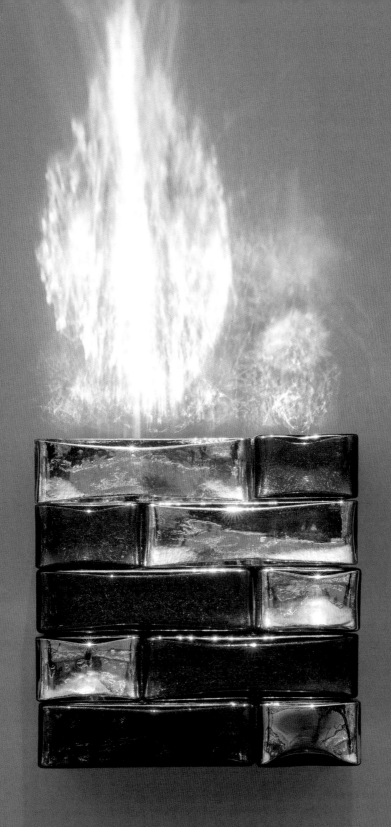

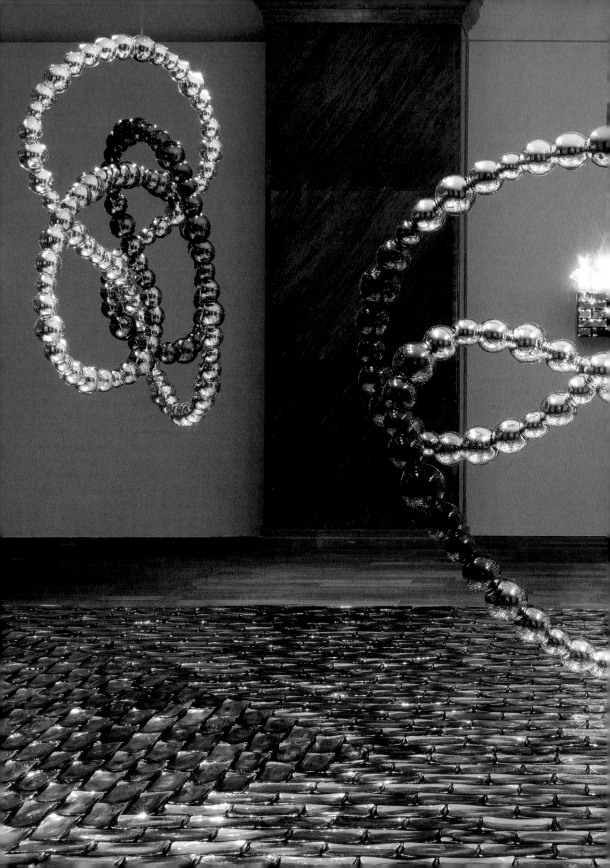

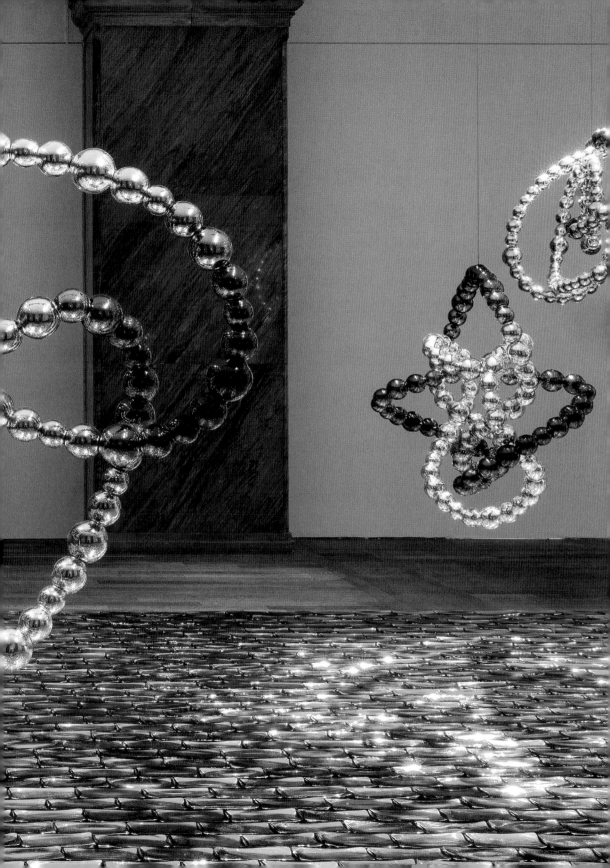

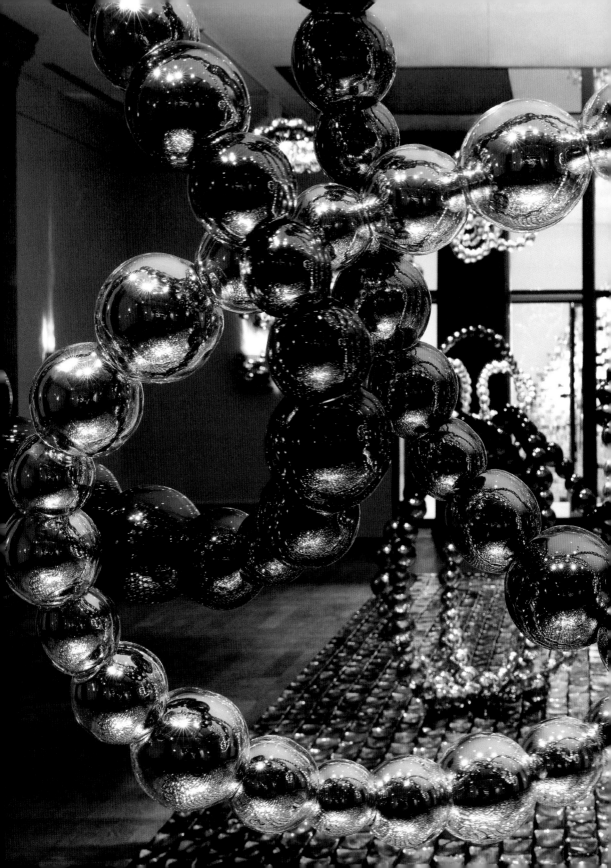

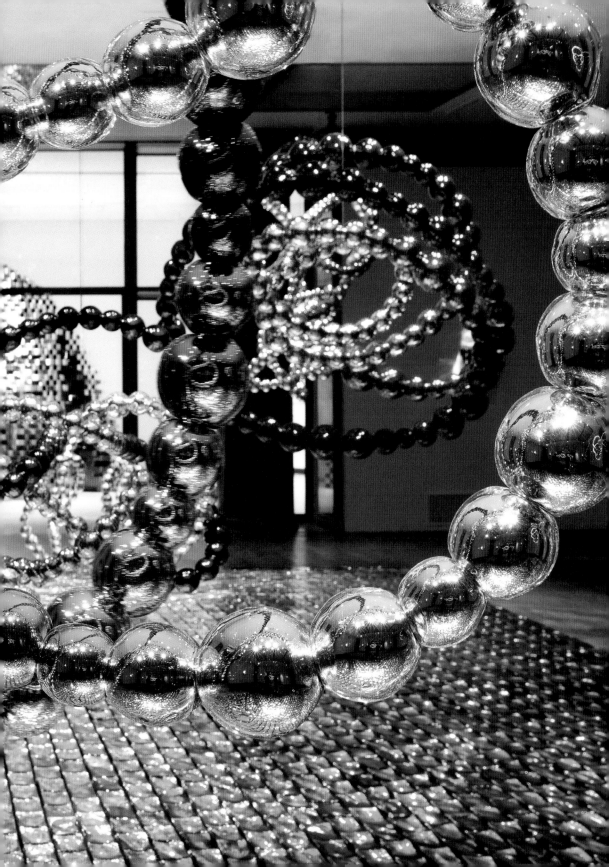

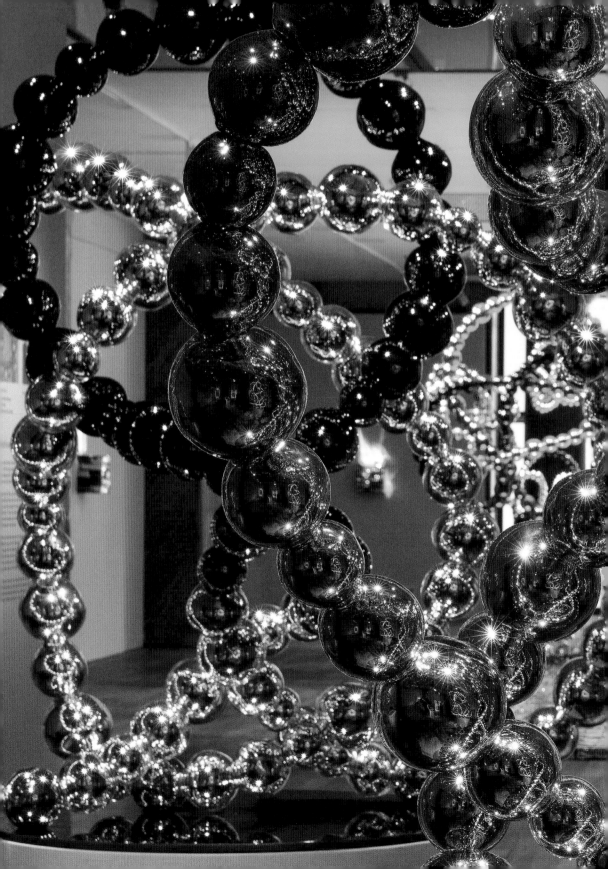

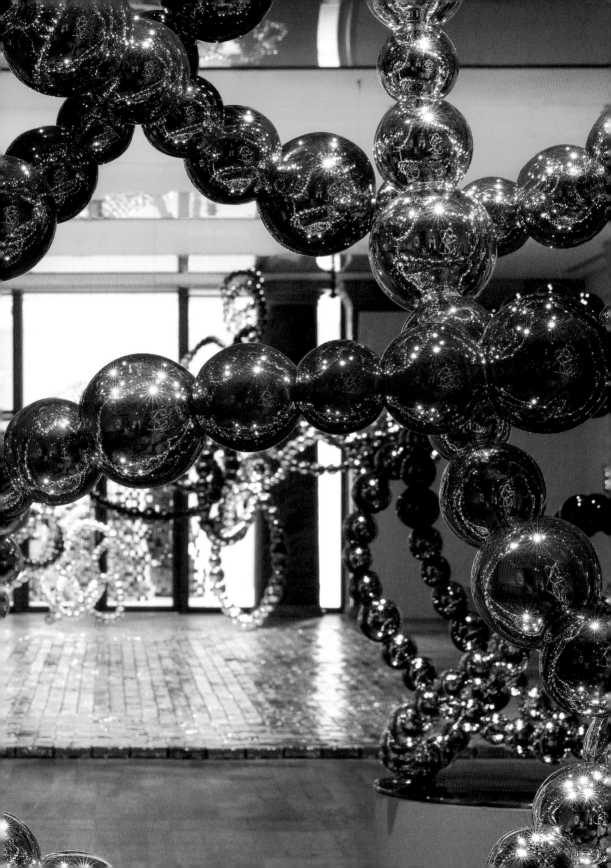

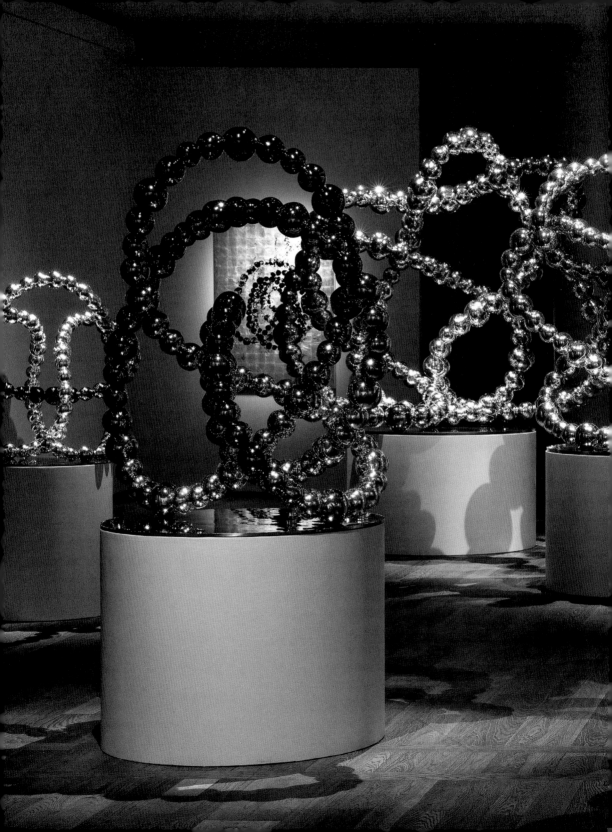

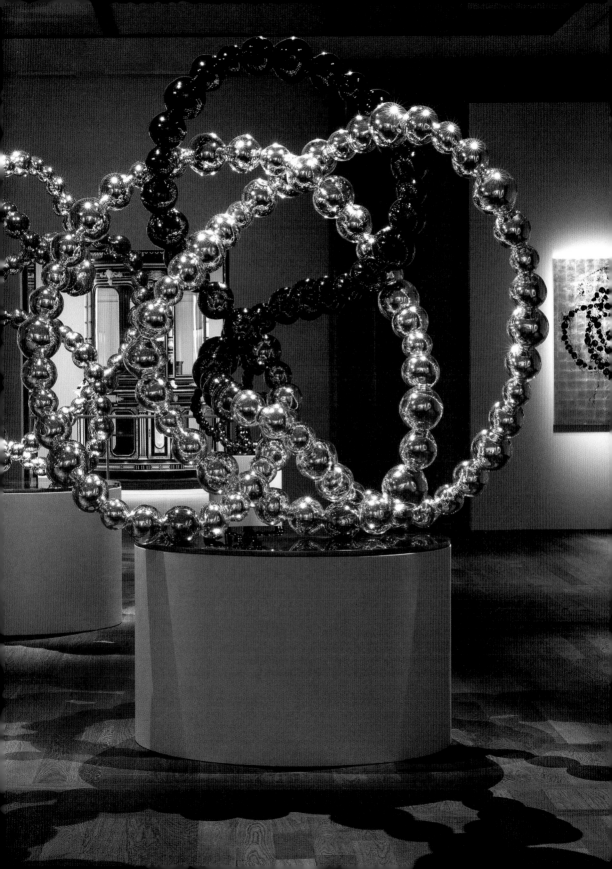

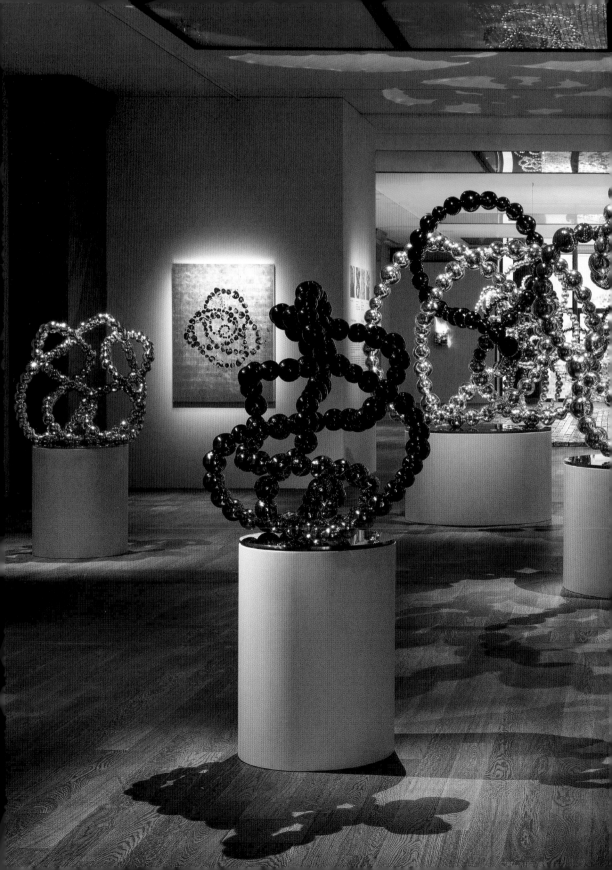

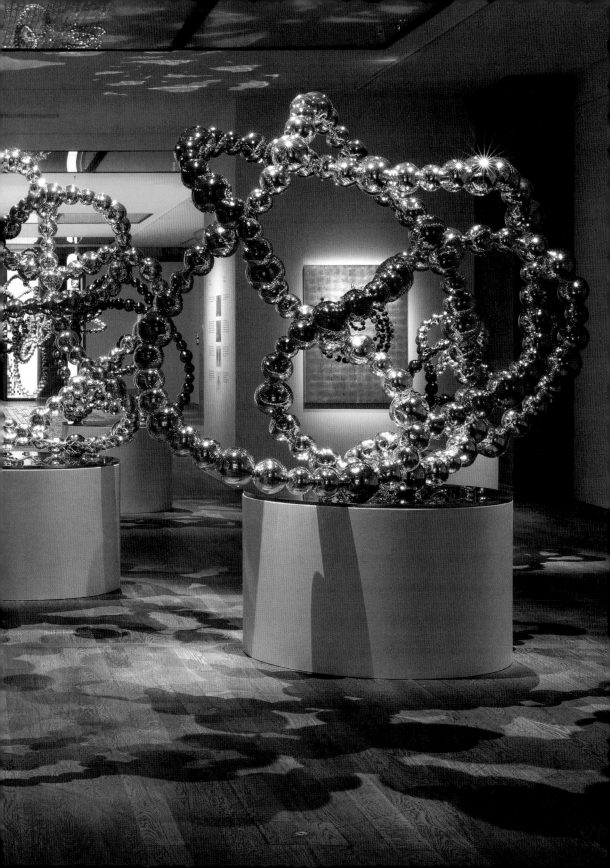

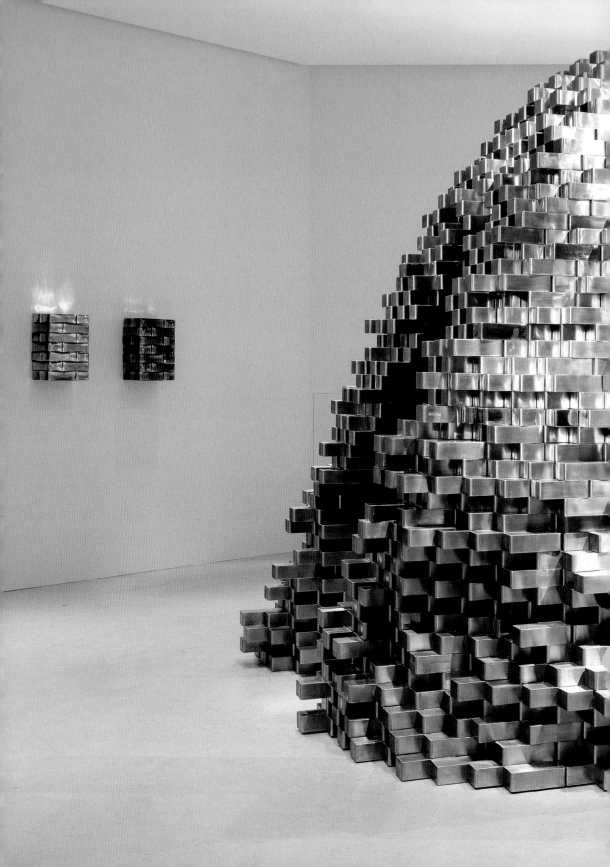

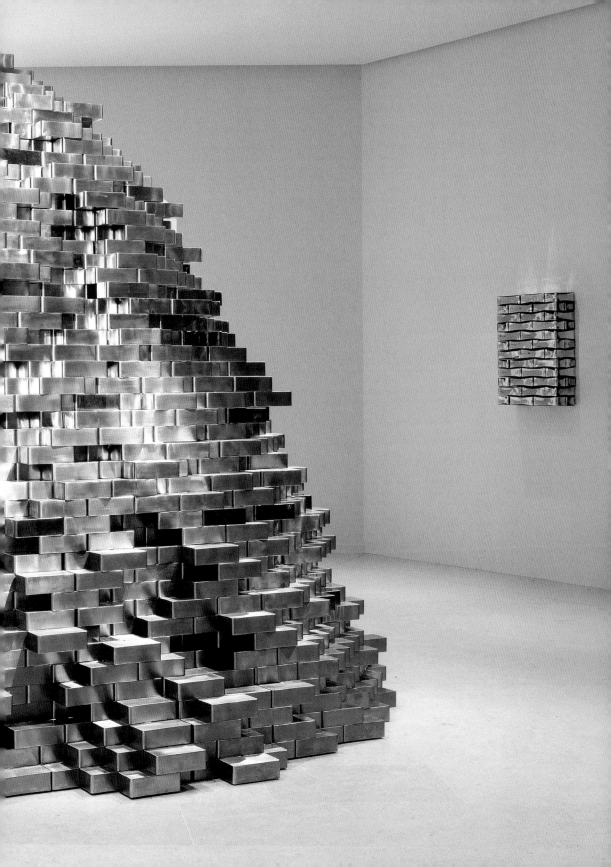

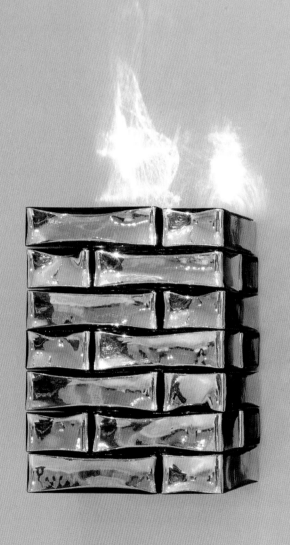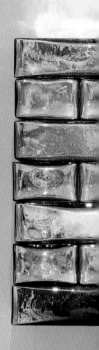

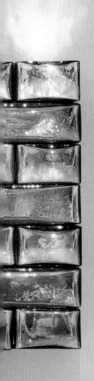
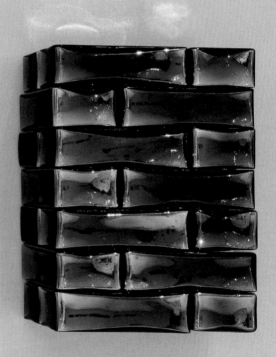

Remerciements

Othoniel Studio : Thomas Patrix, Lenche Andonova, Julien Longbray,
Ouadie El Jaoudi, Émilie Bannwarth, Sonia El Bakkari, Aurélie Martin,
Jean-Philippe Robin, Marie Dussaussoy, Adrien Élie.
Aubin Arroyo, Matteo Gonet et les verriers de Firozabad.
Et les collaborateurs du Studio, indépendants, ingénieurs et artisans ;

Christophe Leribault, Juliette Singer et les équipes du Petit Palais et de Paris Musées ;

Emmanuel Perrotin, Peggy Leboeuf, Carlotta Battistini et la galerie Perrotin ;

la galerie Kukje ;

Laurent Kleitman et les équipes de Christian Dior Parfums ;

Johan Creten ;

les collectionneurs qui ont prêté leurs œuvres.

Ce livre a été publié à l'occasion de l'exposition de Jean-Michel Othoniel, "Le Théorème de Narcisse", au Petit Palais, musée des Beaux-Arts de la Ville de Paris, du 28 septembre 2021 au 2 janvier 2022.

Galerie Perrotin
Direction éditoriale et artistique :
Jean-Michel Othoniel et Raphaëlle Pinoncély
Photographies :
Claire Dorn

Éditions Actes Sud
Sous la direction éditoriale de **Géraldine Lay**
Traduction anglaise :
Bernard Wooding
Correction des textes français : **Yvan Gradis, Lauranne Valette et Vanessa Capieu**
Correction des textes anglais : **Bernard Wooding**
Fabrication :
Laurence Gibert
Photogravure :
Terre Neuve

Pour toutes les œuvres :
Jean-Michel Othoniel
© Adagp, Paris, 2021
www.othoniel.fr

© Actes Sud, 2021
© Perrotin, 2021
www.actes-sud.fr
www. perrotin.com
ISBN 978-2-330-15645-9

Ouvrage reproduit et achevé d'imprimer en octobre 2021 par l'imprimerie EBS à Vérone pour le compte des éditions Actes Sud et de la galerie Perrotin.

Dépôt légal 1re édition :
novembre 2021
(Imprimé en Italie)